IMPRESSIC ||||||||||

MUSEUM OF FINE AR'

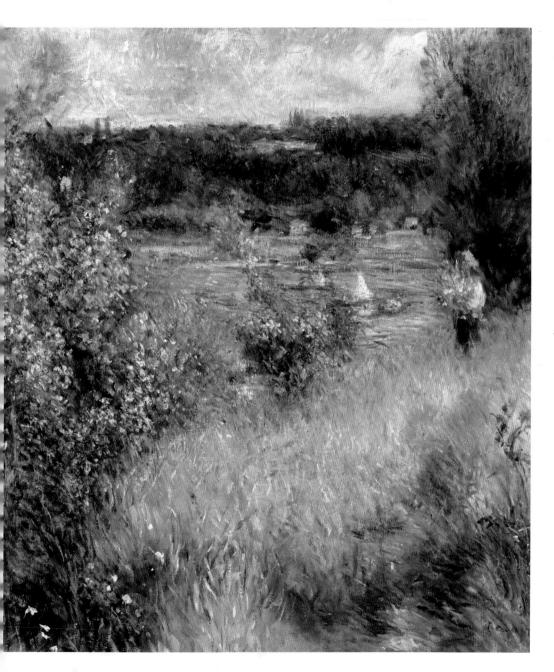

UNIVERSE

FRONT COVER:

John Singer Sargent

American, 1856-1925

Simplon Pass: Reading (detail)

1911

Translucent watercolor, with touches of opaque watercolor and wax resist, over graphite on paper

Museum of Fine Arts, Boston

Sheet: 51 x 35.7 cm (20 1/16 x 14 1/16 in.)

The Hayden Collection—Charles Henry Hayden Fund

12.214

FRONTISPIECE:

Pierre-Auguste Renoir

French, 1841-1919

The Seine at Chatou (detail)

1881

Oil on canvas

73.3 x 92.4 cm (28 % x 36 % in.)

Museum of Fine Arts, Boston

Gift of Arthur Brewster Emmons

19.771

OPPOSITE:

Childe Hassam

American, 1859-1935

Grand Prix Day

1887

Oil on canvas

61.28 x 78.74 cm (24 1/8 x 31 in.)

Museum of Fine Arts, Boston

Ernest Wadsworth Longfellow Fund

64.983

Published by UNIVERSE PUBLISHING

A Division of Rizzoli International Publications, Inc.

300 Park Avenue South

New York, NY 10010

www.rizzoliusa.com

© 2013 Museum of Fine Arts, Boston

Photography © 2013 Museum of Fine Arts, Boston

Reproduced with permission

All rights reserved

Design by Pirtle Design Inc.

Printed in China

Equinox, solstice, and full moon dates are given according to

Eastern Standard Time or Eastern Daylight Time as applicable.

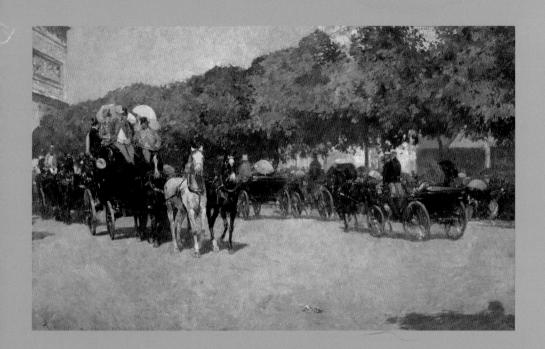

ounded in 1870, the Museum opened the doors of its Copley Square building to the public on July 4, 1876, later moving to its present Huntington' Avenue location, which opened on November 9, 1909. The MFA welcomes approximately one million visitors each year from neighboring communities and around the globe. It is one of the great encyclopedic art museums in the world, with collections comprising more than 450,000 objects representing all periods and cultures.

The MFA's mission is to serve a wide variety of people—from schoolchildren to adults—through direct encounters with works of art. In addition to housing a renowned collection, the Museum also offers numerous exhibitions and opportunities for learning and community engagement. Underscoring this mission has been the Museum's major expansion and renovation project, designed by Pritzker Prize—winning architects Foster + Partners (London), which has increased and enhanced space for the MFA's collection, exhibitions, educational programs, and conservation facilities, as well as improved wayfinding throughout the Museum. At the heart of the New MFA is the wing for the Art of the Americas and the Ruth and Carl J. Shapiro Family Courtyard.

The Museum's collection continues to grow, both with gifts and purchases, to create a truly encyclopedic representation of American and European paintings. Along with outstanding works by Manet, Renoir, Degas, and Gauguin, the collection of the French Impressionist paintings includes the largest number of works outside of Paris by Claude Monet. Additionally, the preeminent collection of American paintings includes strong Impressionist representations by Mary Cassatt, Frank Weston Benson, Childe Hassam, and Maurice Brazil Prendergast. The beauty of this movement inspired us to create this 2014 Impressionism engagement calendar.

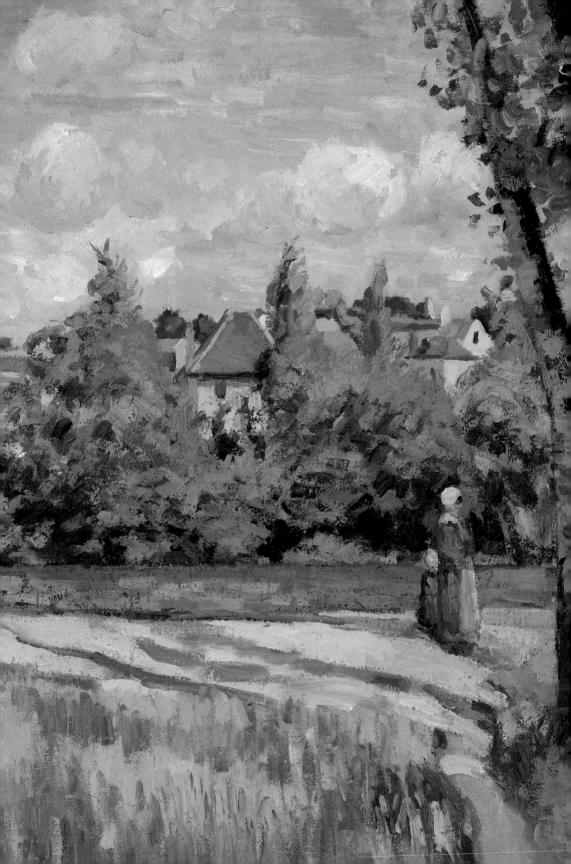

Camille Pissarro
French (born in the Danish
West Indies), 1830–1903
Sunlight on the Road, Pontoise
1874
Oil on canvas
52.4 x 81.6 cm (20 % x 32 % in.)
Museum of Fine Arts, Boston
Juliana Cheney Edwards
Collection
25.114

AUGUST

S M T W T F S 1 2 3 4 5 6 7 8 9 10 11 12 13 14 15 16 17 18 19 20 21 22 23 24 25 26 27 28 29 30 31

SEPTEMBER

S M T W T F S

1 2 3 4 5 6 7

8 9 10 11 12 13 14

15 16 17 18 19 20 21

22 23 24 25 26 27 28

29 30

New coller - comp. MONDAYS diedule Meeting 26 _ loom band jewellery - dildrens photography Summer Bank Holiday (UK) gevahirus? TUESDAY - Arrangement ing 27 - fressed flower picture / bookmark WEDNESDAY ~ 5 and cender? 28 - Photography Tae F-a memoni THURSDAY Cobbler Hyde Hall Talk?
Trips-closer Hyde Hall Talk?
Seth Challo Angleson Abbert fruit cobbler FRIDAY -auteur 30 SATURDAY SUNDAY 1 31

AUGUST '13 / SEPTEMBER '13

SEPTEMBER

	MONDAY amai	rgement,	na 2	
	Labor Day (US & Canada)		leaves	
		genniem	tenserhed	show?
2016	SCHEDULE MARRAN MEDNESDAY Photo	LEETING JGEHENT in EPE arr with a Beautiful	IKEBA LOWENT fruit CESSEX	NA style
	floral ar	+ judging-	rympath	etic council ucourage?
	Rosh Hashanah (Begins at Suno	down)	5	
			3	SEPTEMBER S M T W T F S 1 2 3 4 5 6 7 8 9 10 11 12 13 14
	FRIDAY		6	15 16 17 18 19 20 21 22 23 24 25 26 27 28 29 30
		, , , , , , , , , , , , , , , , , , ,		OCTOBER S M T W T F S 1 2 3 4 5 6 7 8 9 10 11 12 13 14 15 16 17 18 19
	SATURDAY	7 SUNDAY	8	20 21 22 23 24 25 26 27 28 29 30 31

12th Supper with June SEPTEMBER MONDAY Lovina 9 . How is she? · Augting we cando? We have been in truck TUESDAY 10 FLAT 20 LLYS NANT-Y-MYNYAD HOSPITAL ROAD EBBW VALE NP23 464 WEDNESDAY Hydetlall "edible garden Matthew Ofiver. **THURSDAY** 12 SEPTEMBER SMTWTFS 1 2 3 4 5 6 7 8 9 10 11 12 13 14 15 16 17 18 19 20 21 22 23 24 25 26 27 28 FRIDAY 13 29 30 OCTOBER SMTWTFS 1 2 3 4 5 6 7 8 9 10 11 12 Yom Kippur (Begins at Sundown) 13 14 15 16 17 18 19 20 21 22 23 24 25 26 SATURDAY SUNDAY 14 15 27 28 29 30 31

SEPTEMBER

MONDAY Mon 2874. infa on tables resoc. fre-school early TUESDAY Photo-Beauty of Essex **Edouard Manet** French, 1832-1883 . FLOVAL ATT _ Still hife with 7 Music Lesson 1870 Oil on canvas · Arrangement in the Ikaban 1.0 x 173.1 cm (55 ½ x 68 ½ in.) Museum of Fine Arts, Boston Anonymous Centennial gift in memory of Charles Deering WEDNESDAY in a kitchen 69.1123 18 V.P's Mcalligot utensil · Avargement in a jam jar Advierts · Sconch · Garden Centre @ Blue Egg THURSDAY . Home made beer Full Moon claibbren - Hand- hied ray of 8 9 10 11 12 13 14 15 16 17 18 19 20 21 FRIDAY Cookeny: fruit cobbler short bread 22 23 24 25 26 27 28 20 29 30 OCTOBER . Hand wade greetings card MTWTFS - Something new from SI the of 6 7 8 9 10 11 12 13 14 15 16 17 18 19 20 21 22 23 24 25 26 27 28 29 30 21 SATURDAY

International Day of Peace

First Day of Autumn

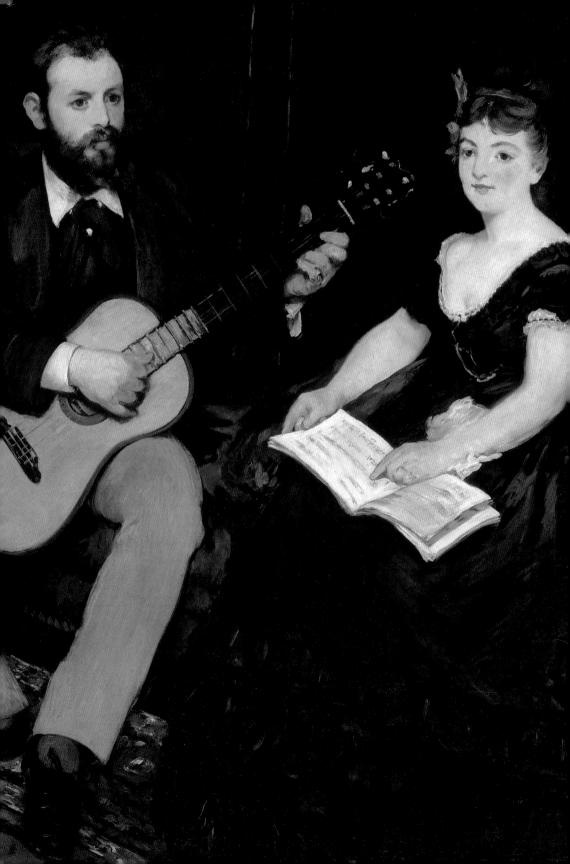

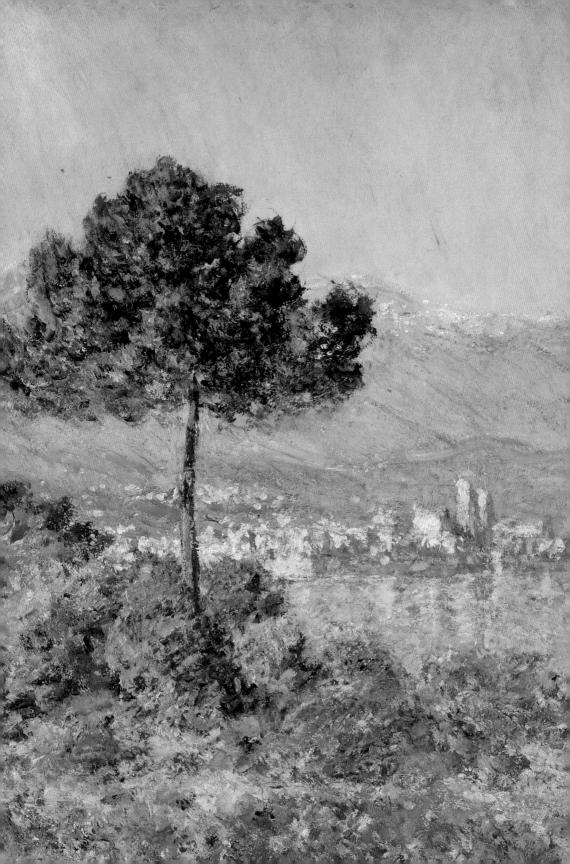

OCTOBER

TUESDAY photos of shows on schedule? 8 - spaing one on Villager? Kate Chambers - not using NAS need to encourage WEDNESDAY children regetables " Adult - Sculpture model of a boot - any medice THURSDAY - grape fuit masuralade - usuicinal herb OCTOBER - beer, cider, artisan gin SMTWTFS 1 2 3 4 5 6 7 8 9 10 11 12 13 14 15 16 17 18 19 20 21 22 23 24 25 26 FRIDAY photography games 11 NOVEMBER SMTWTFS 3 4 5 6 7 8 9 10 11 12 13 14 15 16 17 18 19 20 21 22 23 SATURDAY 24 25 26 27 28 29 30 family entry 13 Seasid holiday we could do 'Hallove'en' All in one fuit

MONDAY Schedule meeting 2017 7

- something made from wood

- anitem of needlework

- Any other wast

27 28 29 30 31

QCTOBER Schedule.

MONDAY

HS. January

Columbus Day (US)

Thanksgiving Day (Canada)

TUESDAY

Schedule post July 8hoffs Schedule post July 8hoffs And Lookery?

WEDNESDAY Harrist-porch

wheat in bunches? **THURSDAY**

carrots

beaux7

old was 3 217

FRIDAY

18

Full Moon

SATURDAY

19

SUNDAY

20

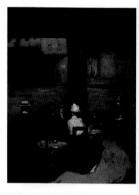

Robert Earle Henri American, 1865-1929 Sidewalk Café about 1899 Oil on canvas 81.6 x 65.72 cm (32 1/8 x 25 7/8 in.) Museum of Fine Arts, Boston Emily L. Ainsley Fund 59.657

OCTOBER

SMTWTFS 1 2 3 4 5 6 7 8 9 10 11 12 13 14 15 16 17 18 19 20 21 22 23 24 25 26 27 28 29 30 31

NOVEMBER

SMTWTFS 3 4 5 6 7 8 9 10 11 12 13 14 15 16 17 18 19 20 21 22 23 24 25 26 27 28 29 30

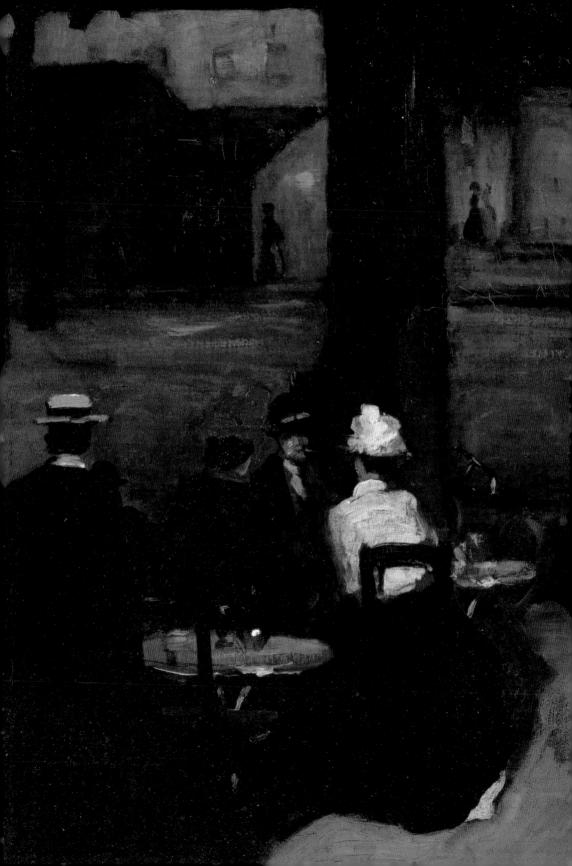

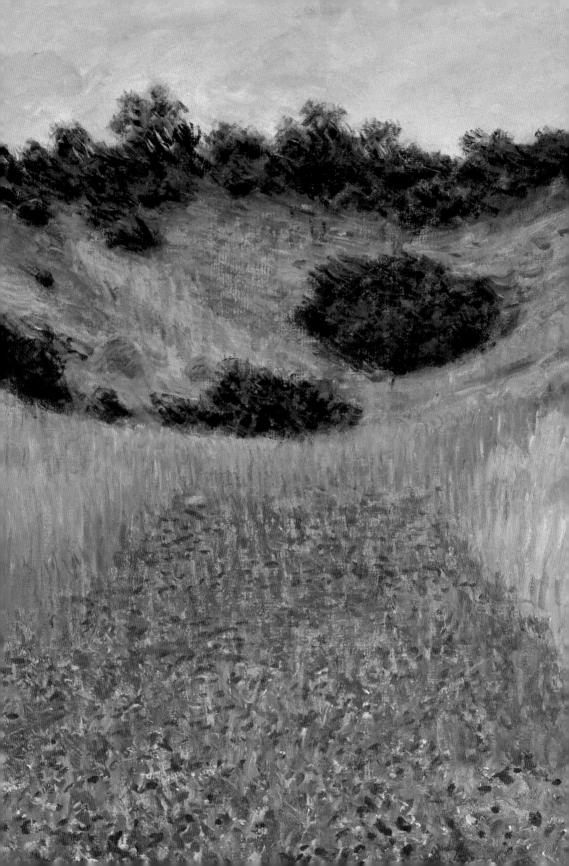

OCTOBER

Claude Monet
French, 1840–1926
Poppy Field in a Hollow
near Giverny
1885
Oil on canvas
65.1 x 81.3 cm (25 % x 32 in.)
Museum of Fine Arts, Boston
Juliana Cheney Edwards
Collection
25.106

OCTOBER

S M T W T F S 1 2 3 4 5 6 7 8 9 10 11 12 13 14 15 16 17 18 19 20 21 22 23 24 25 26 27 28 29 30 31

NOVEMBER

S M T W T F S 1 2 3 4 5 6 7 8 9 10 11 12 13 14 15 16 17 18 19 20 21 22 23 24 25 26 27 28 29 30

MONDAY			21
TUESDAY			22
WEDNESDAY			
WEDNESDAT			23
THURSDAY			24
			1
	6.1		
FRIDAY			25
		r	
SATURDAY	26	SUNDAY	27

OCTOBER / NOVEMBER

MONDAY		28	
TUESDAY		29	
WEDNESDAY		30	
THURSDAY		31	OCTOBER
Halloween			S M T W T F 1 2 3 4 6 7 8 9 10 11 1 13 14 15 16 17 18 1
FRIDAY		1	20 21 22 23 24 25 2 27 28 29 30 31 NOVEMBER S M T W T F 1 1 1 1 1 1 1 1 1 1 1 1 1 1 1 1 1 1
SATURDAY	2 SUNDAY	3	10 11 12 13 14 15 1 17 18 19 20 21 22 2 24 25 26 27 28 29 3

Daylight Saving Time Ends

NOVEMBER

MONDAY			4
TUESDAY			5
Election Day (US)			
WEDNESDAY			6
THURSDAY			7
FRIDAY			8
SATURDAY	9	SUNDAY	10
		Remembrance Sunday	(UK)

NOVEMBER

S M T W T F S

3 4 5 6 7 8 9

10 11 12 13 14 15 16

17 18 19 20 21 22 23

24 25 26 27 28 29 30

DECEMBER

S M T W T F S
1 2 3 4 5 6 7
8 9 10 11 12 13 14
15 16 17 18 19 20 21
22 23 24 25 26 27 28
29 30 31

NOVEMBER

MONDAY 11 Veterans Day (US) Remembrance Day (Canada) TUESDAY 12 WEDNESDAY 13 **THURSDAY** 14 FRIDAY 15 16 SATURDAY SUNDAY 17

Full Moon

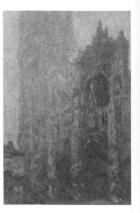

Claude Monet
French, 1840–1926
Rouen Cathedral Façade and
Tour d'Albane (Morning Effect)
1894
Oil on canvas
106.1 x 73.9 cm (41 ¾ x 29 ½ in.)
Museum of Fine Arts, Boston
Tompkins Collection—Arthur
Gordon Tompkins Fund
24.6

NOVEMBER

S M T W T F S 1 2 1 2 3 4 5 6 7 8 9 10 11 12 13 14 15 16 17 18 19 20 21 22 23 24 25 26 27 28 29 30

DECEMBER

S M T W T F S
1 2 3 4 5 6 7
8 9 10 11 12 13 14
15 16 17 18 19 20 21
22 23 24 25 26 27 28
29 30 31

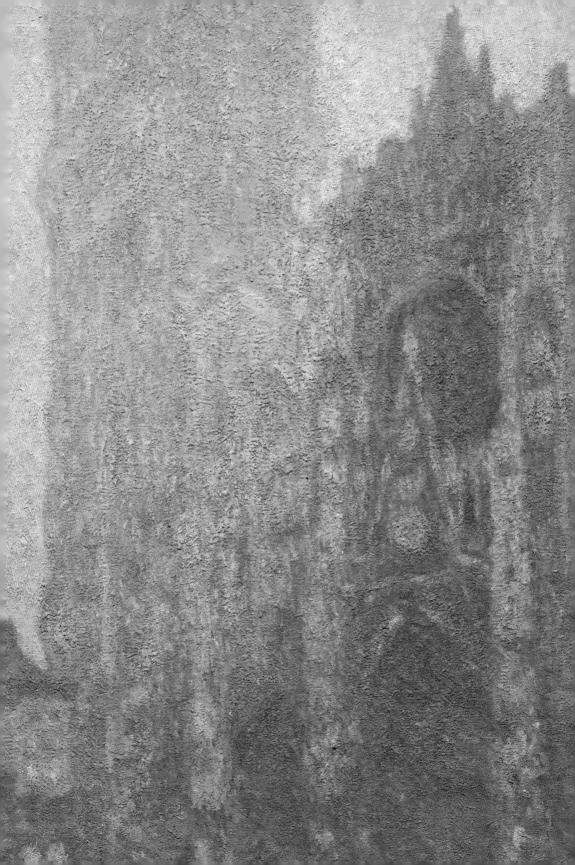

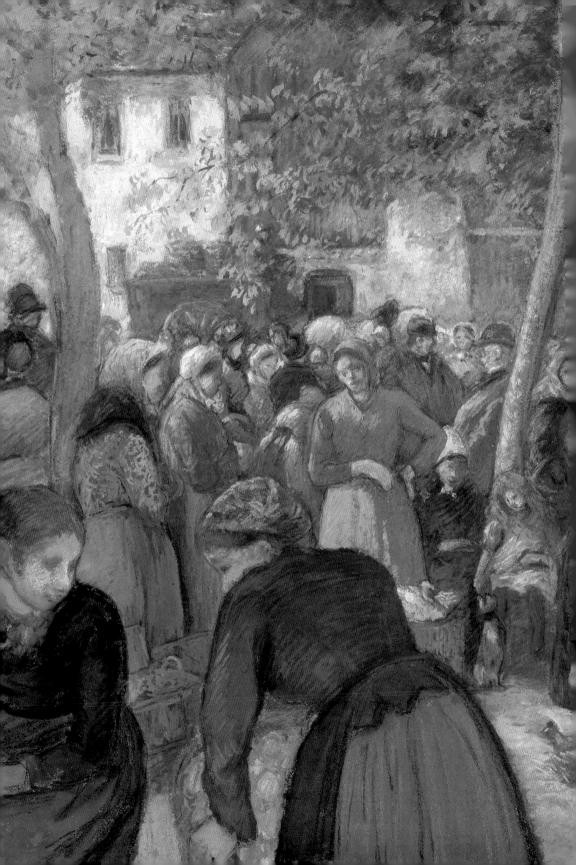

NOVEMBER

French (born in the Danish West Indies)
1830–1903
Poultry Market at Gisors
1885
Tempera and pastel on paper mounted on wood
82.2 x 82.2 cm (32 % x 32 % in.)
Museum of Fine Arts, Boston
Bequest of John T. Spaulding
48.588

NOVEMBER

S M T W T F S 1 2 3 4 5 6 7 8 9 10 11 12 13 14 15 16 17 18 19 20 21 22 23 24 25 26 27 28 29 30

DECEMBER

S M T W T F S
1 2 3 4 5 6 7
8 9 10 11 12 13 14
15 16 17 18 19 20 21
22 23 24 25 26 27 28
29 30 31

MONDAY			18
TUESDAY			19
WEDNESDAY			20
THURSDAY			21
FRIDAY			22
SATURDAY	23	SUNDAY	24

NOVEMBER / DECEMBER

MONDAY	25
TUESDAY	26
WEDNESDAY	27
Hanukkah (Begins at Sundown) THURSDAY	28
Thanksgiving Day (US)	NOVEMBER S M T W T F 1 3 4 5 6 7 8 10 11 12 13 14 15 1
FRIDAY	29 17 18 19 20 21 22 2 24 25 26 27 28 29 3 DECEMBER S M T W T F 1 1 2 3 4 5 6 6 8 9 10 11 12 13 1
saturday 30 sunday	15 16 17 18 19 20 2 22 23 24 25 26 27 2 29 30 31

MONDAY		2
TUESDAY		3
WEDNESDAY		4
THURSDAY		5
FRIDAY		6
SATURDAY	7 SUNDAY	8

DECEMBER 2013

S M T W T F S 1 2 3 4 5 6 7 8 9 10 11 12 13 14 15 16 17 18 19 20 21 22 23 24 25 26 27 28 29 30 31

JANUARY 2014

S M T W T F S S 1 2 3 4 5 6 7 8 9 10 11 12 13 14 15 16 17 18 19 20 21 22 23 24 25 26 27 28 29 30 31

MONDAY Eugène Louis Boudin **TUESDAY** 10 1885 Oil on panel Human Rights Day 65.2638 WEDNESDAY 11 **THURSDAY** 12 FRIDAY 13 SATURDAY SUNDAY 14 15

French, 1824-1898 Trouville Les Jetées à Marée Basse 23.8 x 32.7 cm (9 3/8 x 12 3/8 in.) Museum of Fine Arts, Boston Bequest of Forsyth Wickes-The Forsyth Wickes Collection

DECEMBER 2013

SMTWTFS 4 5 6 7 8 9 10 11 12 13 14 15 16 17 18 19 20 21 22 23 24 25 26 27 28 29 30 31

JANUARY 2014

SMTWTFS 5 6 7 8 9 10 11 12 13 14 15 16 17 18 19 20 21 22 23 24 25 26 27 28 29 30 31

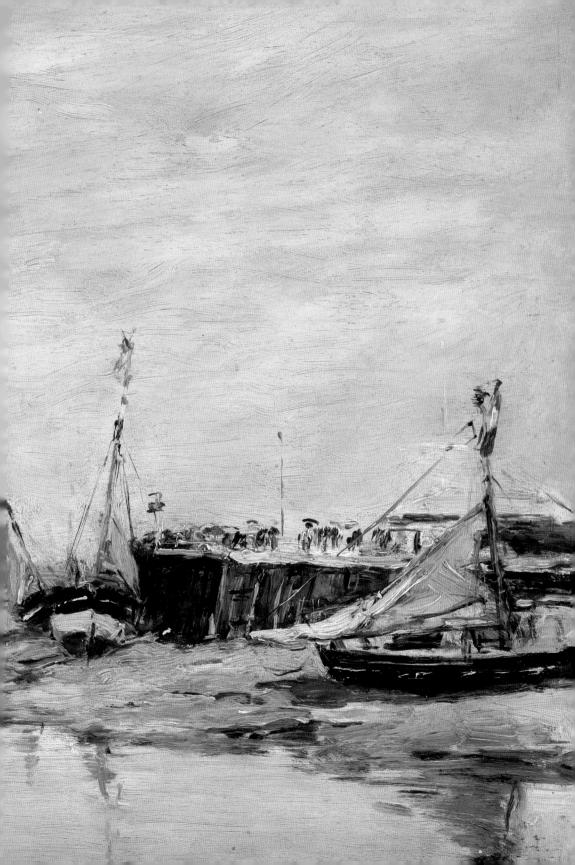

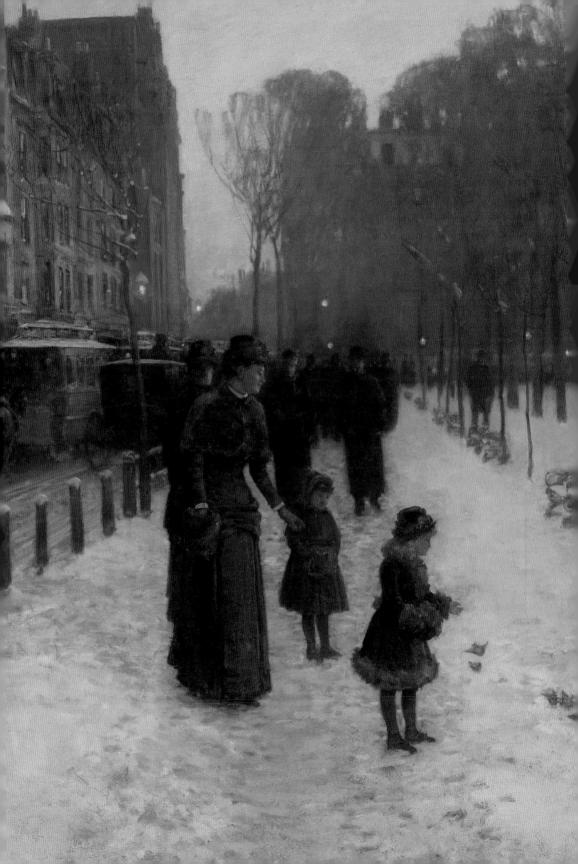

Childe Hassam
American, 1859–1935
Boston Common at Twilight
1885–86
Oil on canvas
106.68 x 152.4 cm (42 x 60 in.)
Museum of Fine Arts, Boston
Gift of Miss Maud E. Appleton
31.952

DECEMBER 2013

S M T W T F S

1 2 3 4 5 6 7

8 9 10 11 12 13 14

15 16 17 18 19 20 21

22 23 24 25 26 27 28

29 30 31

JANUARY 2014

S M T W T F S S 1 2 3 4 5 6 7 8 9 10 11 12 13 14 15 16 17 18 19 20 21 22 23 24 25 26 27 28 29 30 31

MONDAY		16
TUESDAY		17
Full Moon		
WEDNESDAY		18
THURSDAY		19
FRIDAY		20
	*	
SATURDAY	21 SUNDAY	22
First Day of Winter		

MONDAY	23	
TUESDAY	24	•
WEDNESDAY	25	
Christmas THURSDAY	26	
Kwanzaa Begins Boxing Day (Canada & UK)	DECEMBER : S M T W T 1 2 3 4 5 8 9 10 11 12	F S 6 7
FRIDAY	27 15 16 17 18 19 22 23 24 25 26 29 30 31 JANUARY 2 S M T W T	27. 28 014
saturday 28 sunday	29 26 27 28 29 30	3 4 10 11 17 18 24 25

DECEMBER '13 / JANUARY '14

MONDAY		30
TUESDAY		31
WEDNESDAY		1
New Year's Day		
THURSDAY		2
FRIDAY		3
SATURDAY	4 SUNDAY	5

DECEMBER 2013

S M T W T F S 1 2 3 4 5 6 7 8 9 10 11 12 13 14 15 16 17 18 19 20 21 22 23 24 25 26 27 28 29 30 31

JANUARY 2014

S M T W T F S S 1 2 3 4 5 6 7 8 9 10 11 12 13 14 15 16 17 18 19 20 21 22 23 24 25 26 27 28 29 30 31

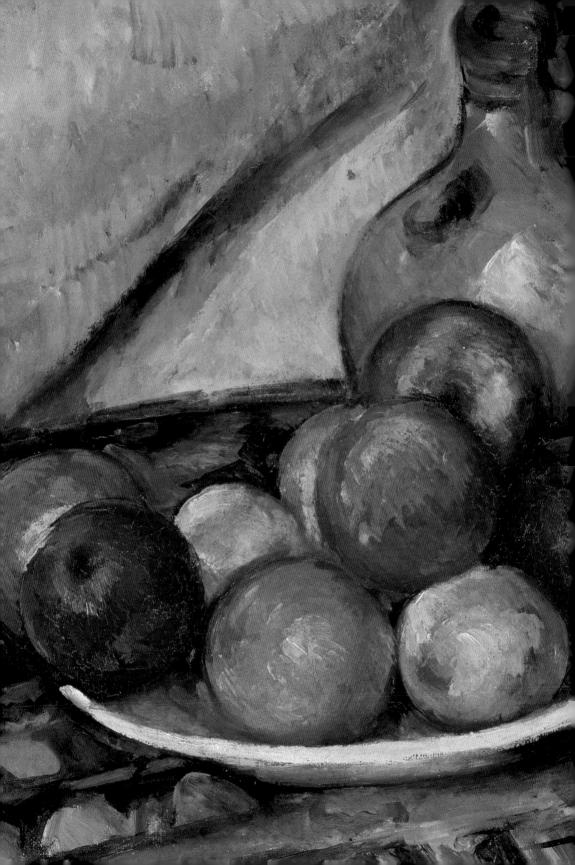

JANUARY

Paul Cézanne
French, 1839–1906
Fruit and a Jug on a Table
about 1890–94
Oil on canvas
32.4 x 40.6 cm (12 ¾ x 16 in.)
Museum of Fine Arts, Boston
Bequest of John T. Spaulding
48.524

JANUARY

S M T W T F S S 1 2 3 4 5 6 7 8 9 10 11 12 13 14 15 16 17 18 19 20 21 22 23 24 25 26 27 28 29 30 31

FEBRUARY

	6
	7
	8
	9
	10
11 SUNDAY	12
	CHNDAY

JANUARY

MONDAY	13
TUESDAY	Claude Monet French, 1840–1926 Boulevard Saint-Denis, Argenteuil, in Winter 1875 Oil on canvas 60.9 x 81.6 cm (24 x 32 1/8 in
WEDNESDAY	Museum of Fine Arts, Bosto Gift of Richard Saltonstall 1978.633
Full Moon	
THURSDAY	16
	JANUARY S M T W T F 1 2 3 5 6 7 8 9 10
FRIDAY	12 13 14 15 16 17 19 20 21 22 23 24 26 27 28 29 30 31
	FEBRUARY S M T W T F
saturday 18 sunday	9 10 11 12 13 14 16 17 18 19 20 21 23 24 25 26 27 28

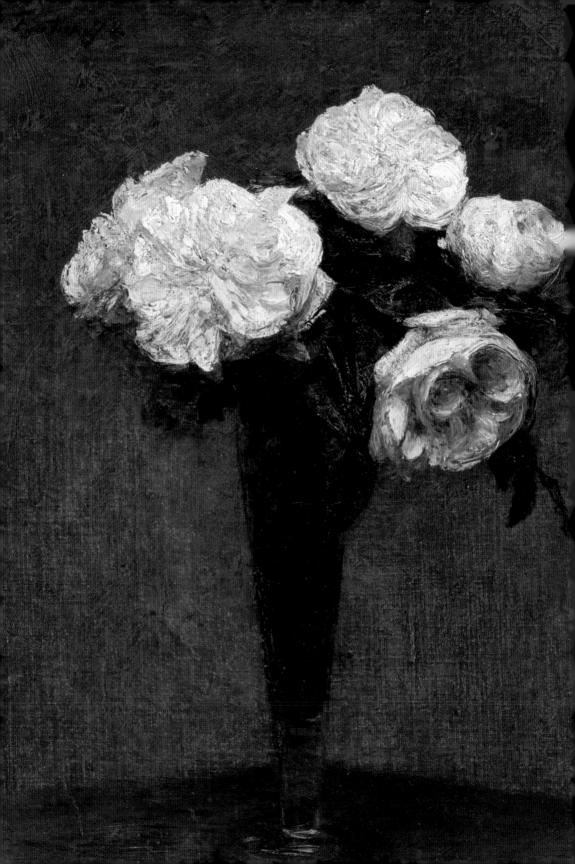

JANUARY

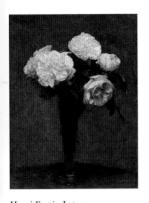

Henri Fantin-Latour
French, 1836–1904
Roses in a Vase
1872
Oil on canvas
35.6 x 28 cm (14 x 11 in.)
Museum of Fine Arts, Boston
Frederick Brown Fund
40.232

JANUARY

S M T W T F S 1 2 3 4 5 6 7 8 9 10 11 12 13 14 15 16 17 18 19 20 21 22 23 24 25 26 27 28 29 30 31

FEBRUARY

S M T W T F S

1
2 3 4 5 6 7 8
9 10 11 12 13 14 15
16 17 18 19 20 21 22
23 24 25 26 27 28

MONDAY	20
Martin Luther King Jr. Day (US)	
TUESDAY	21
WEDNESDAY	22
THURSDAY	23
FRIDAY	24
SATURDAY 25 SUNDAY	26

JANUARY / FEBRUARY

MONDAY		27	
TUESDAY		28	
WEDNESDAY		29	
THURSDAY		30	JANUARY
FRIDAY		31	S M T W T F S 1 2 3 4 5 6 7 8 9 10 11 12 13 14 15 16 17 18 19 20 21 22 23 24 25 26 27 28 29 30 31
Chinese New Year			FEBRUARY S M T W T F S 1 2 3 4 5 6 7 8 9 10 11 12 13 14 15
SATURDAY 1	SUNDAY Groundhog Day	2	16 17 18 19 20 21 22 23 24 25 26 27 28

FEBRUARY

MONDAY		3
TUESDAY		4
WEDNESDAY		5
THURSDAY		6
FRIDAY		7
SATURDAY	8 SUNDAY	9

FEBRUARY
S M T W T F S
12 3 4 5 6 7 8
9 10 11 12 13 14 15

16 17 18 19 20 21 22 23 24 25 26 27 28

MARCH

S M T W T F S 1 1 1 2 3 4 5 6 7 8 9 10 11 12 13 14 15 16 17 18 19 20 21 22 23 24 25 26 27 28 29 30 31

FEBRUARY

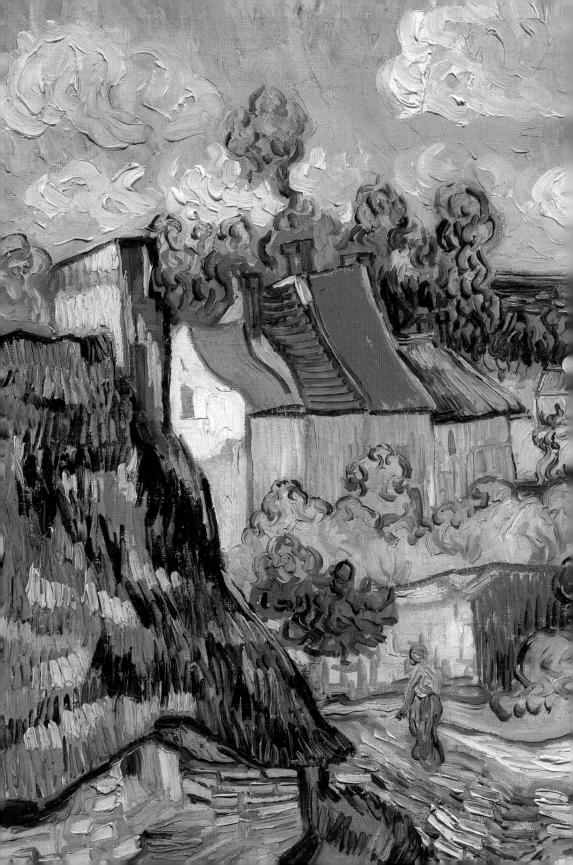

FEBRUARY

Dutch (worked in France), 1853–1890

Houses at Auvers
1890
Oil on canvas
75.6 x 61.9 cm (29 ¾ x 24 ¾ in.)
Muscum of Fine Arts, Boston
Bequest of John T. Spaulding
48.549

FEBRUARY

S M T W T F S

1
2 3 4 5 6 7 8
9 10 11 12 13 14 15
16 17 18 19 20 21 22
23 24 25 26 27 28

MARCH

S M T W T F S 1 1 1 2 3 4 5 6 7 8 9 10 11 12 13 14 15 16 17 18 19 20 21 22 23 24 25 26 27 28 29 30 31

MONDAY			17
Presidents' Day (US)			
TUESDAY			18
WEDNESDAY			19
THURSDAY			20
FRIDAY			21
SATURDAY	22	SUNDAY	23

FEBRUARY / MARCH

MONDAY	24
TUESDAY	25
WEDNESDAY	26
THURSDAY	27
FRIDAY	2 3 4 5 6 7 8 9 10 11 12 13 14 15 16 17 18 19 20 21 2: 23 24 25 26 27 28
CATURDAY	MARCH S M T W T F S 1 2 3 4 5 6 7 8 9 10 11 12 13 14 15 16 17 18 19 20 21 23
SATURDAY 1 SUNDAY	2 23 24 25 26 27 28 29 30 31

MARCH

MONDAY	3
TUESDAY	4
WEDNESDAY	5
Ash Wednesday	
THURSDAY	6
FRIDAY	7
SATURDAY	8 SUNDAY 9

MARCH

APRIL

S M T W T F S

1 2 3 4 5
6 7 8 9 10 11 12
13 14 15 16 17 18 19
20 21 22 23 24 25 26
27 28 29 30

MARCH

MONDAY	10
TUESDAY	11
WEDNESDAY	Edmund Charles Tarbell American, 1862–1938 Reverie (Katharine Finn) 12 1913 Oil on canvas 127.32 x 86.68 cm (50 1/2 x 34 1/2 in Museum of Fine Arts, Boston Bequest of Georgina S. Cary 33.400
THURSDAY	13
FRIDAY	S M T W T F S 1 2 3 4 5 6 7 8 9 10 11 12 13 14 15 16 17 18 19 20 21 22
	23 24 25 26 27 28 29 30 31 APRIL S M T W T F S 1 2 3 4 5 6 7 8 9 10 11 12 13 14 15 16 17 18 19
saturday 15 sund	20 21 22 22 24 27 26

Full Moon

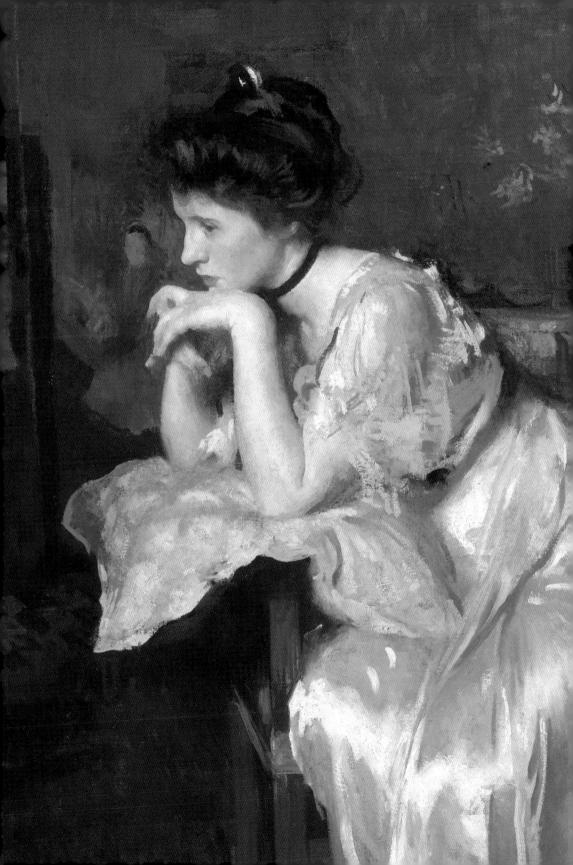

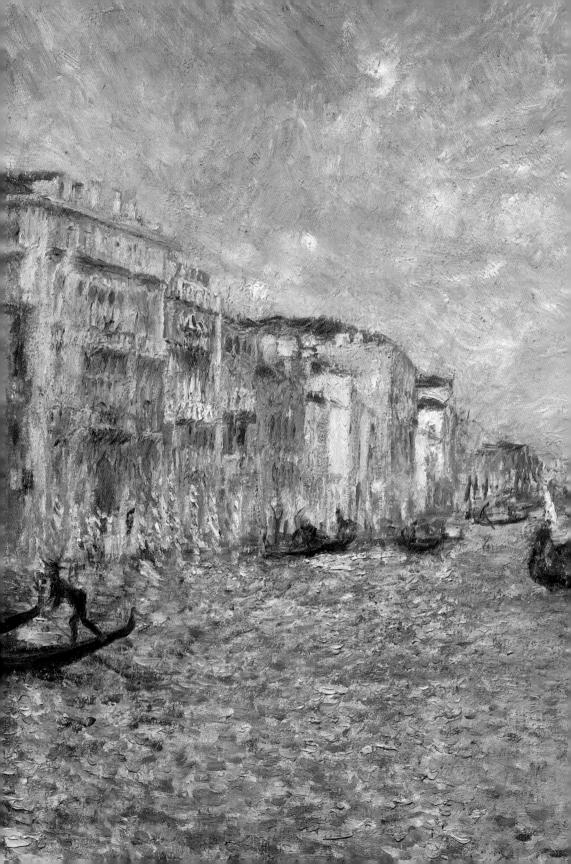

Pierre-Auguste Renoir French, 1841-1919 Grand Canal, Venice 1881 Oil on canvas 54 x 65.1 cm (21 1/4 x 25 1/8 in.) Museum of Fine Arts, Boston Bequest of Alexander Cochrane 19.173

WEDNESDAY **THURSDAY** MARCH SMTWTFS 3 4 5 6 7 8 9 10 11 12 13 14 15 16 17 18 19 20 21 22 FRIDAY 23 24 25 26 27 28 29 30 31 APRIL MTWTFS 7 8 9 10 11 12 13 14 15 16 17 18 19 20 21 22 23 24 25 26 SATURDAY 22 27 28 29 30

MONDAY 17 St. Patrick's Day TUESDAY 18 19 20 21 SUNDAY 23

MARCH

MONDAY	24
TUESDAY	25
WEDNESDAY	26
THURSDAY	27 MARCH SMTWTFS
FRIDAY	28 9 10 11 12 13 14 1 16 17 18 19 20 21 2 23 24 25 26 27 28 2 30 31 APRIL S M T W T F S 1 2 3 4 5 6 7 8 9 10 11 1
saturday 29 sunday	30 13 14 15 16 17 18 1 20 21 22 23 24 25 2 27 28 29 30

MARCH / APRIL

MONDAY		31
TUESDAY		1
WEDNESDAY		2
THURSDAY		3
FRIDAY		4
SATURDAY	5 SUNDAY	6

MARCH

APRIL

S M T W T F S S 1 2 3 4 5 6 7 8 9 10 11 12 13 14 15 16 17 18 19 20 21 22 23 24 25 26 27 28 29 30

APRIL

MONDAY Dennis Miller Bunker American, 1861-1890 8 TUESDAY The Pool, Medfield 1889 Oil on canvas 46.99 x 61.59 cm (18 ½ x 24 ¼ in.) Museum of Fine Arts, Boston Emily L. Ainsley Fund 45.475 WEDNESDAY **THURSDAY** 10 APRIL SMTWTFS 6 7 8 9 10 11 12 13 14 15 16 17 18 19 20 21 22 23 24 25 26 FRIDAY 11 27 28 29 30 MAY SMTWTFS 11 12 13 14 15 16 17 18 19 20 21 22 23 24 SATURDAY SUNDAY 12 13 25 26 27 28 29 30 31

Palm Sunday

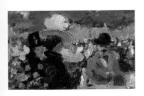

Robert Earle Henri
American, 1865–1929
Café Bleu, St. Cloud
ca. 1895–99
Oil on panel
8.57 x 14.92 cm (3 % x 5 % in.)
Museum of Fine Arts, Boston
Anonymous gift in memory
of John G. Pierce
64.2007

APRIL

S M T W T F S
1 2 3 4 5
6 7 8 9 10 11 12
13 14 15 16 17 18 19
20 21 22 23 24 25 26
27 28 29 30

MAY

MONDAY			14
Passover (Begins at Sundo	wn)		
TUESDAY			15
Full Moon			
WEDNESDAY			16
THURSDAY			17
FRIDAY		,	18
Good Friday			
SATURDAY	19	SUNDAY,	20
		Easter	
		Orthodox Easter	

APRIL

MONDAY	21	
Easter Monday (Canada & UK)		
TUESDAY	22	
Earth Day		
WEDNESDAY	23	
THURSDAY	24	
	S M T W T F	5
FRIDAY	25 6 7 8 9 10 11 13 14 15 16 17 18 20 21 22 23 24 25 27 28 29 30	19
	MAY S M T W T F	3
saturday 26 sunday	27	24

APRIL / MAY

	28
	29
	30
	1
	2
3 SUNDAY	4
	3 SUNDAY

APRIL

S M T W T F S
1 2 3 4 5
6 7 8 9 10 11 12
13 14 15 16 17 18 19
20 21 22 23 24 25 26
27 28 29 30

MAY

S M T W T S S 3 4 5 6 7 8 9 10 11 12 13 14 15 16 17 18 19 20 21 22 23 24 25 26 27 28 29 30 31

MONDAY	5	70
Early May Bank Holiday (UK)		,
TUESDAY	Pierre-Auguste Renoir French, 1841–1919	1
WEDNESDAY	7 Children on the Seashore, Gu about 1883 Oil on canvas 91.4 x 66.4 cm (36 x 26 1/6 i) Museum of Fine Arts, Bost Bequest of John T. Spauld 48.594	n.)
THURSDAY	8	
	1 2 4 5 6 7 8 9 11 12 13 14 15 16	
FRIDAY	9 18 19 20 21 22 23 25 26 27 28 29 30 JUNE S M T W T F 1 2 3 4 5 6 8 9 10 11 12 13	31 S 7
SATURDAY 10 SUNDAY	15 16 17 18 19 20 22 23 24 25 26 27 29 30	

Mother's Day

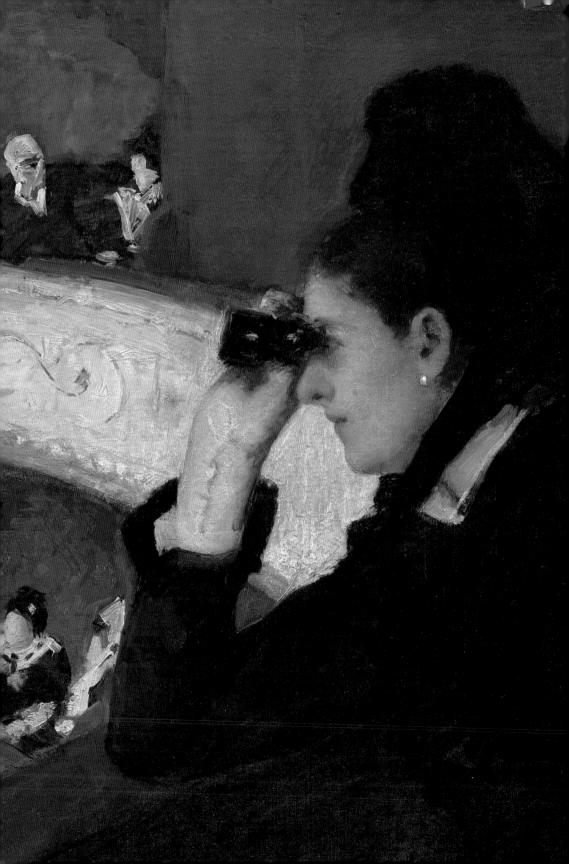

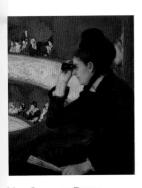

Mary Stevenson Cassatt
American, 1844–1926
In the Loge
1878
Oil on canvas
81.28 x 66.04 cm (32 x 26 in.)
Museum of Fine Arts, Boston
The Hayden Collection—
Charles Henry Hayden Fund
10.35

S M T W T F S 4 5 6 7 8 9 10 11 12 13 14 15 16 17 18 19 20 21 22 23 24 25 26 27 28 29 30 31

M T W T F S 2 3 4 5 6 7 9 10 11 12 13 14

15 16 17 18 19 20 21 22 23 24 25 26 27 28 29 30

MONDAY	12
TUESDAY	13
WEDNESDAY	14
Full Moon	
THURSDAY	15
FRIDAY	16
SATURDAY 17 SUNDAY	18

MONDAY	19	
Victoria Day (Canada)		
TUESDAY	20	
WEDNESDAY	21	
THURSDAY	22 MAY SMTWTF	0
FRIDAY	1 2 4 5 6 7 8 9 11 12 13 14 15 16 18 19 20 21 22 23	3
	23 25 26 27 28 29 30 JUNE S M T W T F 1 2 3 4 5 6 8 9 10 11 12 13 15 16 17 18 19 20	31 S 7
SATURDAY 24 SUNDAY	22 23 24 25 26 27 29 30	

MONDAY			26
Memorial Day (US)			
Spring Bank Holiday (UK)			
TUESDAY			27
WEDNESDAY			28
THURSDAY			29
FRIDAY			30
SATURDAY	31	SUNDAY	1

4 5 6 7 8 9 10 11 12 13 14 15 16 17 18 19 20 21 22 23 24 25 26 27 28 29 30 31

S M T W T F S
1 2 3 4 5 6 7
8 9 10 11 12 13 14
15 16 17 18 19 20 21
22 23 24 25 26 27 28

29 30

1 2 3

JUNE

MONDAY			
WONDAT		2	
			的是對可能
TUESDAY			Maurice Brazil Prendergast
TOESDAT		3	American (born in Canada), 1858–1924
			Sunset about 1915–18
			Oil on canvas
			53.34 x 81.28 cm (21 x 32 in.) Museum of Fine Arts, Boston
			Emily L. Ainsley Fund, Beques
WEDNESDAY		4	of Julia C. Prendergast in memory of her brother, James
		•	Maurice Prendergast and Gift of Mrs. W. Scott
			Fitz, by exchange
			1989.228
	· · · · · · · · · · · · · · · · · · ·		
THURSDAY		5	
		3	
			JUNE SMTWTFS
			1 2 3 4 5 6 7
			8 9 10 11 12 13 14 15 16 17 18 19 20 21
FRIDAY		6	22 23 24 25 26 27 28 29 30
		O	
			JULY SMTWTFS
,			1 2 3 4 5
			6 7 8 9 10 11 12 13 14 15 16 17 18 19
SATURDAY	7 SUNDAY	8	20 21 22 23 24 25 26 27 28 29 30 31
	1	O	-1 -0 -79 30 31
	2 2		
- As	**		

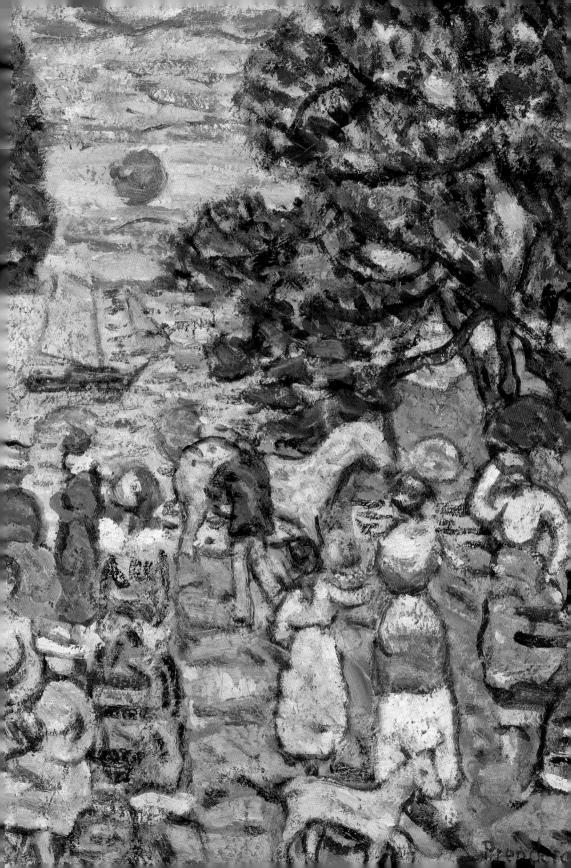

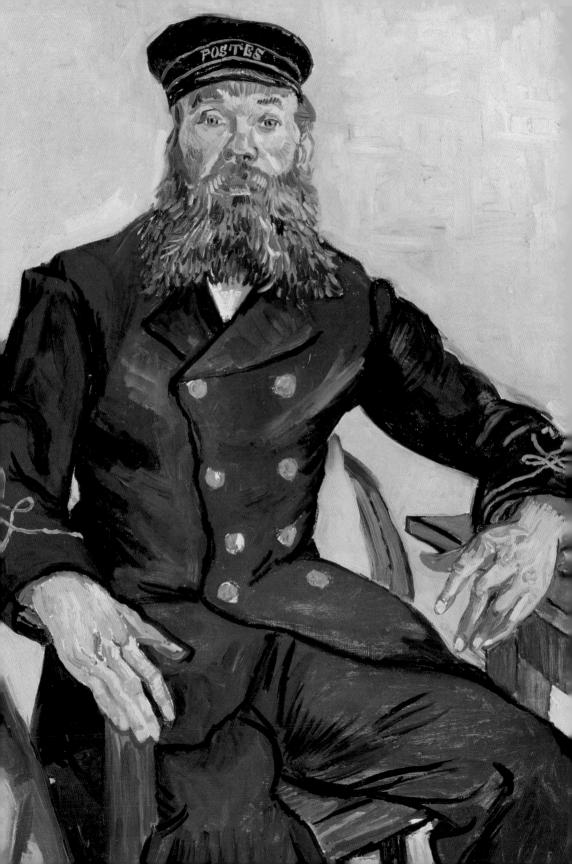

Vincent van Gogh
Dutch (worked in France),
1853–1890
Postman Joseph Roulin
1888
Oil on canvas
81.3 x 65.4 cm (32 x 25 ¾ in.)
Museum of Fine Arts, Boston
Gift of Robert Treat Paine, 2nd
35.1982

JUNE

S M T W T F S

1 2 3 4 5 6 7

8 9 10 11 12 13 14

15 16 17 18 19 20 21

22 23 24 25 26 27 28

29 30

JULY

S M T W T F S 1 2 3 4 5 6 7 8 9 10 11 12 13 14 15 16 17 18 19 20 21 22 23 24 25 26 27 28 29 30 31

MONDAY			9
TUESDAY			10
WEDNESDAY			11
THURSDAY			12
FRIDAY			13
Full Moon			
SATURDAY	14	SUNDAY	15
		Father's Day	

JUNE

17
18
19
S M T W T F S 1 2 3 4 5 6 7 8 9 10 11 12 13 12 15 16 17 18 19 20 2 22 23 24 25 26 27 25 29 30
JULY S M T W T F S 1 2 3 4 5 6 7 8 9 10 11 12 13 14 15 16 17 18 19 20 21 22 23 24 25 26

MONDAY	23
TUESDAY	24
WEDNESDAY	25
THURSDAY	26
FRIDAY	27
Ramadan (Begins at Sundown)	
saturday 28 sunday	29

JUNE

S M T W T F S
1 2 3 4 5 6 7
8 9 10 11 12 13 14
15 16 17 18 19 20 21
22 23 24 25 26 27 28
29 30

JULY

S M T W T F S

1 2 3 4 5

6 7 8 9 10 11 12

13 14 15 16 17 18 19

20 21 22 23 24 25 26

27 28 29 30 31

JUNE / JULY

MONDAY	3	0
TUESDAY		1
		Pierre-Auguste Renoir French, 1841–1919 Mixed Flowers in an
Canada Day		Earthenware Pot about 1869
WEDNESDAY		Oil on paperboard mounted on canvas
		64.8 x 54.3 cm (25 ½ x 21 ¾ in. Museum of Fine Arts, Boston
		Bequest of John T. Spaulding 48.592
THURSDAY		3
		JUNE
		SMTWTFS
		1 2 3 4 5 6 7 8 9 10 11 12 13 14
FRIDAY		15 16 17 18 19 20 21 22 23 24 25 26 27 28
	•	4 29 30
		JULY
		S M T W T F S
Independence Day (US)		6 7 8 9 10 11 12 13 14 15 16 17 18 19
SATURDAY _	SUNDAY	20 21 22 23 24 25 26
5	30112711	6 27 28 29 30 31

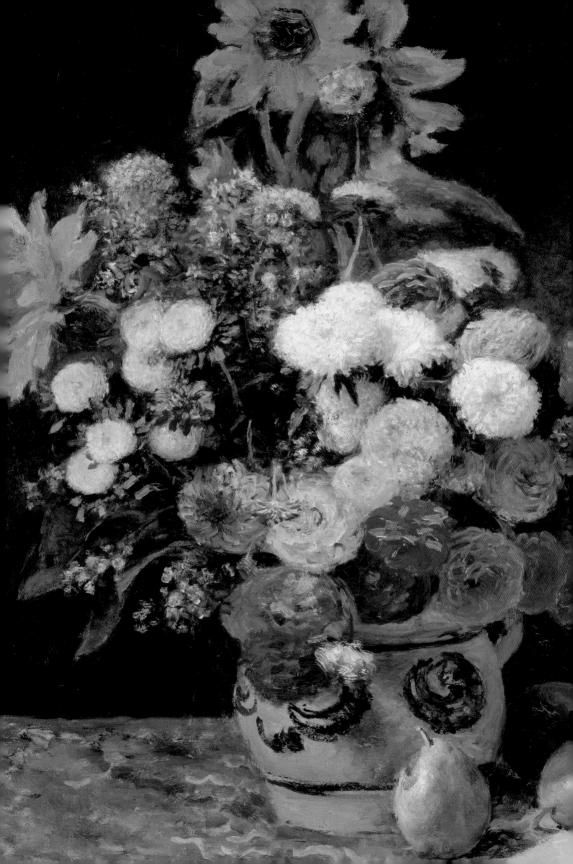

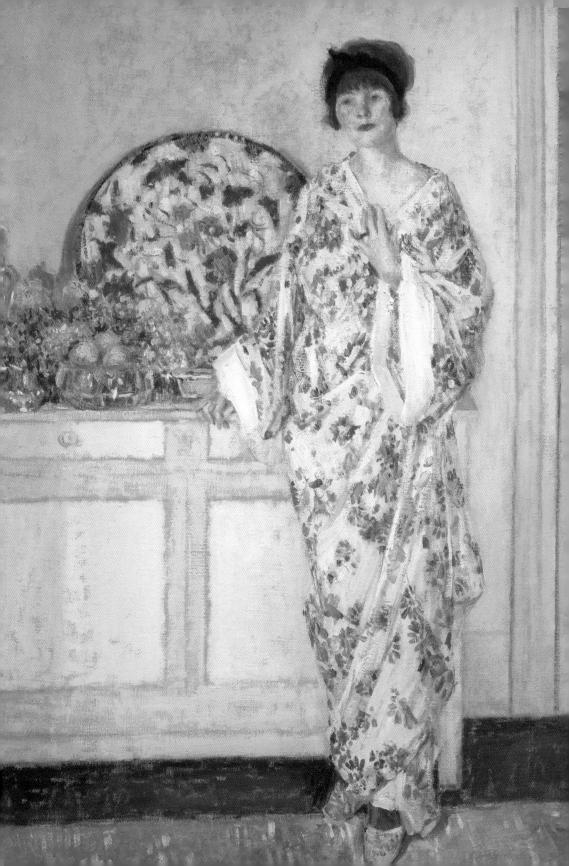

American, 1874–1939
The Yellow Room
about 1910
Oil on canvas
81.28 x 80.96 cm (32 x 31 ½ in.)
Museum of Fine Arts, Boston
Bequest of John T. Spaulding
48.543

Frederick Carl Frieseke

JULY

S M T W T F S S 1 2 3 4 5 6 7 8 9 10 11 12 13 14 15 16 17 18 19 20 21 22 23 24 25 26 27 28 29 30 31

AUGUST

S M T W T F S S 1 2 2 3 4 5 6 7 8 9 10 11 12 13 14 15 16 17 18 19 20 21 22 23 24 25 26 27 28 29 30 31

MONDAY		7
TUESDAY		8
WEDNESDAY		9
THURSDAY		10
FRIDAY		11
SATURDAY	12 SUND	AY 13
Full Moon		

MONDAY		14	
TUESDAY		15	
WEDNESDAY		16	
THURSDAY		17	JULY
FRIDAY		18	S M T W T F S 1 2 3 4 5 6 7 8 9 10 11 12 13 14 15 16 17 18 19 20 21 22 23 24 25 26 27 28 29 30 31
SATURDAY	10 SUNDAY		AUGUST S M T W T F S 1 2 3 4 5 6 7 8 9 10 11 12 13 14 15 16 17 18 19 20 21 22 23 24 25 26 27 28 29 30
	19 SUNDAY	20	31

MONDAY		21
TUESDAY		22
WEDNESDAY		23
THURSDAY		24
FRIDAY		25
SATURDAY	26 SUNDAY	27

JULY

S M T W T F S 1 2 3 4 5 6 7 8 9 10 11 12 13 14 15 16 17 18 19 20 21 22 23 24 25 26 27 28 29 30 31

AUGUST

JULY / AUGUST

MONDAY	28
Eid al-Fitr (Begins at Sundown)	
TUESDAY	Frederic Edwin Church American, 1826–1900 Study for "The Parthenon" 1869–70 Oil on paper mounted on canv 13 x 20 in. (33 x 50.8 cm) Museum of Fine Arts, Boston Gift of Barbara L. and
WEDNESDAY	Theodore B. Alfond in honor of Carol Troyen, Kristin and Roger Servison Curator of American Paintings, 1978–2007 2008.48
THURSDAY	31
	JULY S M T W T F S 1 2 3 4 5 6 7 8 9 10 11 12
FRIDAY	13 14 15 16 17 18 19 20 21 22 23 24 25 26 27 28 29 30 31
	AUGUST S M T W T F S 1 2 3 4 5 6 7 8 9
SATURDAY 2 SUNDAY	3 10 11 12 13 14 15 16 17 18 19 20 21 22 23 24 25 26 27 28 29 30 31

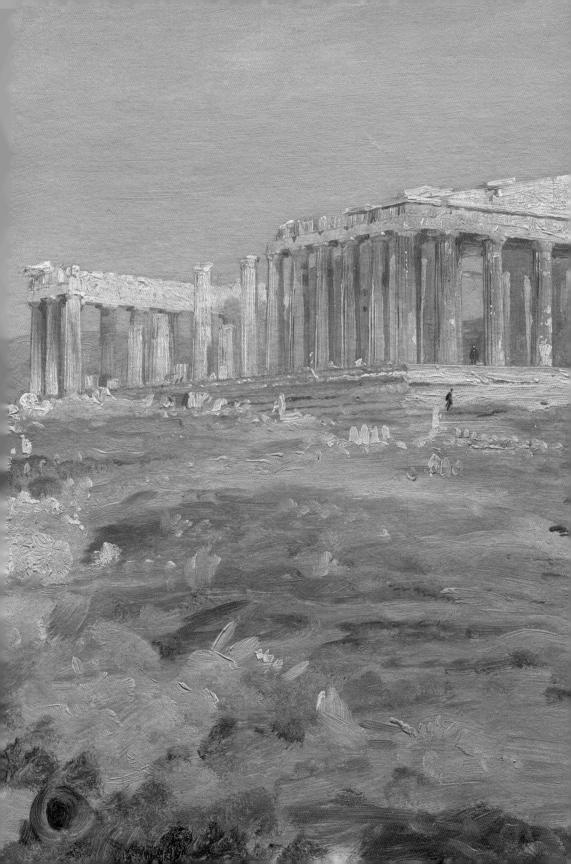

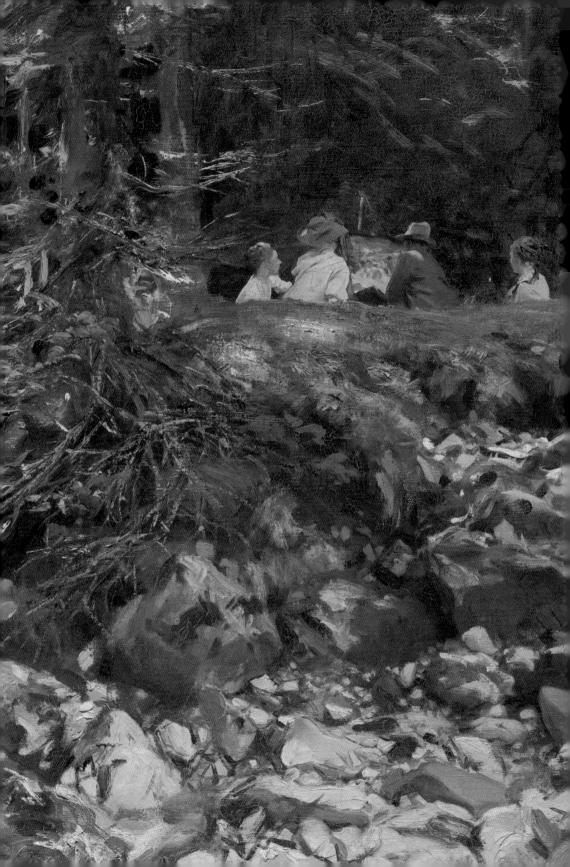

American, 1856–1925
The Master and His Pupils
1914
Oil on canvas
55.88 x 71.12 cm (22 x 28 in.)
Museum of Fine Arts, Boston
The Hayden Collection—
Charles Henry Hayden Fund
22.592

ohn Singer Sargent

AUGUST

SEPTEMBER

S M T W T F S 1 2 3 4 5 6 7 8 9 10 11 12 13 14 15 16 17 18 19 20 21 22 23 24 25 26 27 28 29 30

MONDAY		4
TUESDAY		5
WEDNESDAY		6
THURSDAY		7
FRIDAY		8
SATURDAY	9 SUNDAY	10
	Full Moon	

MONDAY		
	11	
TUESDAY	12	
WEDNESDAY	13	
THURSDAY	14	
	S M T W T	1
FRIDAY	15 15 26 27 28	15
	SEPTEMB S M T W T 1 2 3 4 7 8 9 10 11	F 5
saturday 16 sunday	14 15 16 17 18 21 22 23 24 25 28 29 30	

		7100001
MONDAY		18
TUESDAY		19
WEDNESDAY		20
THURSDAY		21
FRIDAY		22
SATURDAY	23 SUNDAY	24

AUGUST

S M T W T F S 1 2 3 4 5 6 7 8 9 10 11 12 13 14 15 16 17 18 19 20 21 22 23 24 25 26 27 28 29 30 31

SEPTEMBER

S M T W T F S 1 2 3 4 5 6 7 8 9 10 11 12 13 14 15 16 17 18 19 20 21 22 23 24 25 26 27 28 29 30

MONDAY	25
Summer Bank Holiday (UK)	
TUESDAY	26
WEDNESDAY	27
ΓHURSDAY	28
FRIDAY	29
SATURDAY 30 SUN	31

Degas , 1834–1917 Races in the Countryside canvas 55.9 cm (14 % x 22 in.) m of Fine Arts, Boston rchase Fund

AUGUST

SEPTEMBER MTWTFS 1 2 3 4 5 6 8 9 10 11 12 13 15 16 17 18 19 20 22 23 24 25 26 27 29 30

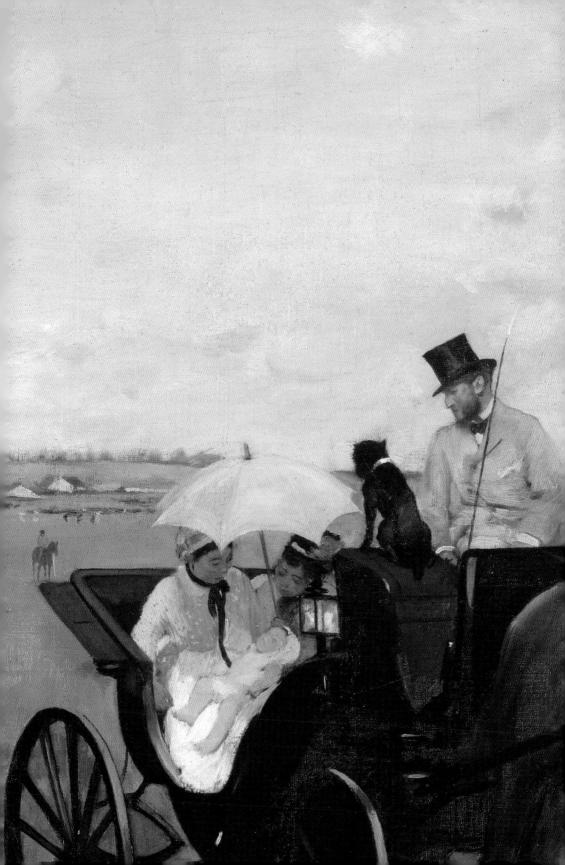

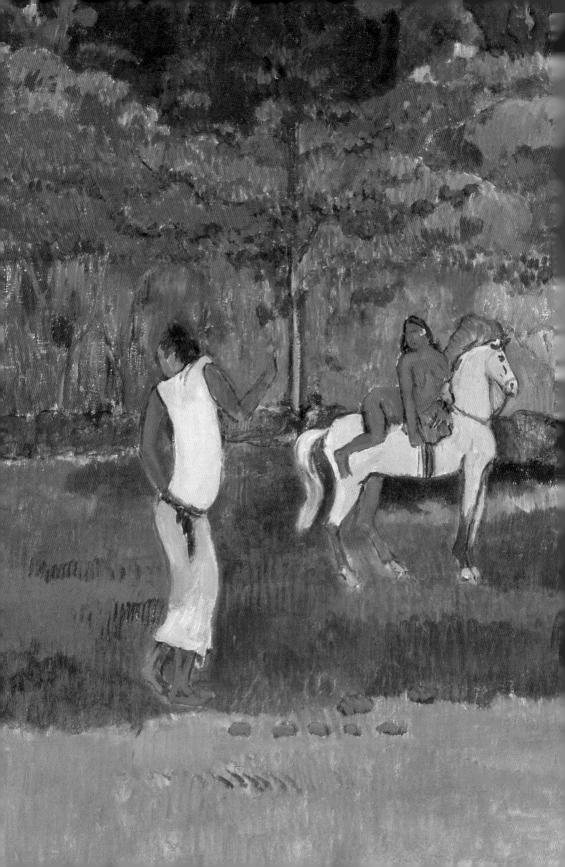

Paul Gauguin
French, 1848–1903
Women and a White Horse
1903
Oil on canvas
73.3 x 91.7 cm (28 % x 36 % in.)
Museum of Fine Arts, Boston
Bequest of John T. Spaulding
48.547

SEPTEMBER

S M T W T F S 1 2 3 4 5 6 7 8 9 10 11 12 13 14 15 16 17 18 19 20 21 22 23 24 25 26 27 28 29 30

OCTOBER

S M T W T F S S 1 2 3 4 5 6 7 8 9 10 11 12 13 14 15 16 17 18 19 20 21 22 23 24 25 26 27 28 29 30 31

MONDAY		1
Labor Day (US & Canada)		
TUESDAY		2
WEDNESDAY		3
THURSDAY		4
FRIDAY		5
SATURDAY	6 SUNDAY	7

MONDAY	8	
Full Moon		
TUESDAY	9	
WEDNESDAY	10	
THURSDAY	SEPTEMBER S M T W T F 1 2 3 4 5 7 8 9 10 11 12	6
FRIDAY	14 15 16 17 18 19 21 22 23 24 25 26 28 29 30 OCTOBER S M T W T F 1 2 3 5 6 7 8 9 10 12 13 14 15 16 17	27 S 4
SATURDAY 13	14 19 20 21 22 23 24 26 27 28 29 30 31	

MONDAY			15
TUESDAY			16
WEDNESDAY			17
THURSDAY			18
FRIDAY			19
SATURDAY	20	SUNDAY	21
		International Day of Peace	

SEPTEMBER

S M T W T F S

1 2 3 4 5 6

7 8 9 10 11 12 13

14 15 16 17 18 19 20

21 22 23 24 25 26 27

28 29 30

OCTOBER

S M T W T F S S 1 2 3 4 5 6 7 8 9 10 11 12 13 14 15 16 17 18 19 20 21 22 23 24 25 26 27 28 29 30 31

MONDAY 22 First Day of Autumn **TUESDAY** 23 WEDNESDAY 24 Rosh Hashanah (Begins at Sundown) **THURSDAY** 25 FRIDAY 26 SATURDAY SUNDAY 28

Alfred Sisley
British (active in
France), 1839–1899
Grapes and Walnuts on a Table
1876
Oil on canvas
38.1 x 55.2 cm (15 x 21 ¾ in.)
Museum of Fine Arts, Boston
Bequest of John T. Spaulding
48.601

SEPTEMBER

S M T W T F S 1 2 3 4 5 6 7 8 9 10 11 12 13 14 15 16 17 18 19 20 21 22 23 24 25 26 27 28 29 30

OCTOBER

S M T W T F S 1 2 3 4 5 6 7 8 9 10 11 12 13 14 15 16 17 18 19 20 21 22 23 24 25 26 27 28 29 30 31

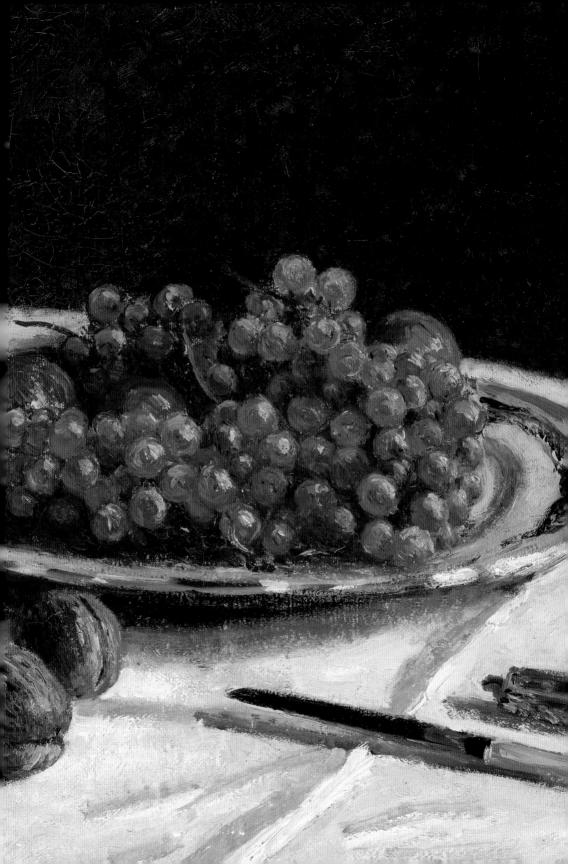

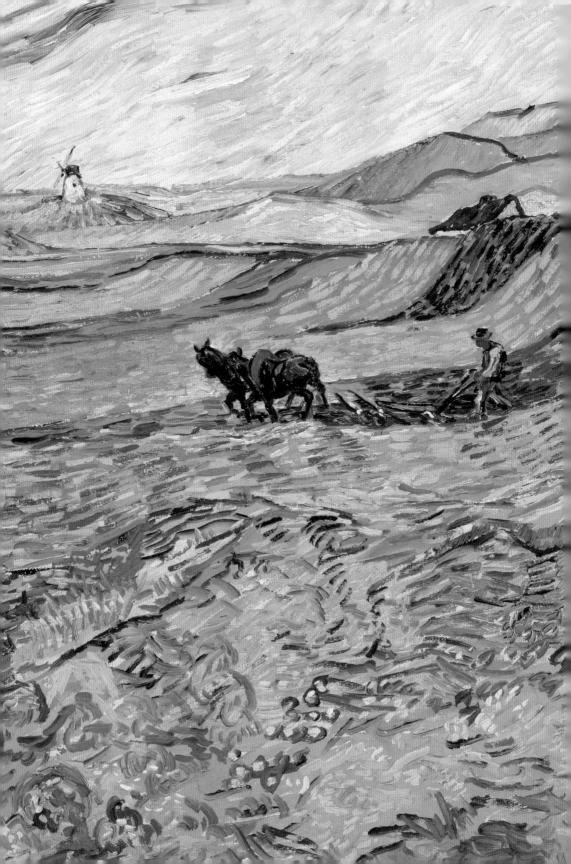

SEPTEMBER / OCTOBER

Dutch (worked in France)
853–1890
Enclosed Field with Ploughman
889
Dil on canvas
54.0 x 65.4 cm (21 ¼ x 25 ¾ in.)
Museum of Fine Arts, Boston
Bequest of William A. Coolidge
1993-37

/incent van Gogh

SEPTEMBER

S M T W T F S 1 2 3 4 5 6 7 8 9 10 11 12 13 14 15 16 17 18 19 20 21 22 23 24 25 26 27 28 29 30

OCTOBER

MONDAY		29
TUESDAY		30
WEDNESDAY		1
THURSDAY		2
FRIDAY	,	3
Yom Kippur (Begins at S	Sundown) 4 SUNDAY	5

OCTOBER

MONDAY		6	
TUESDAY		7	
WEDNESDAY		8	
Full Moon			
THURSDAY		9	
			OCTOBER S M T W T F S 1 2 3 4 5 6 7 8 9 10 11
FRIDAY		10	12 13 14 15 16 17 18 19 20 21 22 23 24 25 26 27 28 29 30 31
			NOVEMBER S M T W T F S 1 2 3 4 5 6 7 8
SATURDAY	11 SUNDAY	12	9 10 11 12 13 14 15 16 17 18 19 20 21 22 23 24 25 26 27 28 29 30
	2		

It's time to order your 2015

Impression is m

engagement calendar

Take this form to your book or stationery dealer, or mail to:

UNIVERSE PUBLISHING

300 Park Avenue South New York, NY 10010

Herewith my check or money order for the 2015 Impressionism	
engagement calendar (please make check payable to Universe Pul	olishing):
copies @ \$14.99 each Sales tax where applicable (Shipments to NY assess applicable local and state sales tax on total merchandise and shippin	g charge)
Postage/handling (Continental U.S. only), 10% of total (\$6.00 mi For shipping outside the Continental U.S. call 1-800-52-BOOKS f	
Amount of check/money order enclosed	
Credit Card: Amex Disc MC Visa	
Account Number	
Exp. Date CCV (3 or 4 digits)	
Signature	
Name	
Address	
City State Zip	
Phone*Date_	×
*Required for all credit card orders.	

Please visit our website, www.rizzoliusa.com, to download your copy of the illustrated calendar catalog.

MONDAY	13
Columbus Day (US)	
Thanksgiving Day (Canada)	
TUESDAY	14
WEDNESDAY	15
THURSDAY	16
FRIDAY	17
saturday 18 sunday	19

OCTOBER

S M T W T F S S 1 2 3 4 5 6 7 8 9 10 11 12 13 14 15 16 17 18 19 20 21 22 23 24 25 26 27 28 29 30 31

NOVEMBER

S M T W T F S 1 1 1 2 3 4 5 6 7 8 9 10 11 12 13 14 15 16 17 18 19 20 21 22 23 24 25 26 27 28 29 30

OCTOBER

MONDAY		20	
TUESDAY		21	
WEDNESDAY		22	
THURSDAY		23	OCTOBER
FRIDAY		9.4	S M T W T F S 1 2 3 4 5 6 7 8 9 10 11 12 13 14 15 16 17 18 19 20 21 22 23 24 25 26 27 28 29 30 31
		24	NOVEMBER S M T W T F S 1 2 3 4 5 6 7 8 9 10 11 12 13 14 15
SATURDAY	25 SUNDAY	26	16 17 18 19 20 21 22 23 24 25 26 27 28 29 30

OCTOBER / NOVEMBER

MONDAY	27
TUESDAY	28
WEDNESDAY	29
THURSDAY	30
FRIDAY	31
Halloween	
SATURDAY	1 SUNDAY 2
	Daylight Saving Time Ends

OCTOBER

S M T W T F S 1 2 3 4 5 6 7 8 9 10 11 12 13 14 15 16 17 18 19 20 21 22 23 24 25 26 27 28 29 30 31

NOVEMBER

1 2 3 4 5 6 7 8 9 10 11 12 13 14 15 16 17 18 19 20 21 22 23 24 25 26 27 28 29 30

MONDAY	3
	Winslow Hom American, 183 Gloucester Mac
TUESDAY	4 (Prout's Neck, M 1884 Oil on panel 39.69 x 95.88 a
	Museum of Fi Henry H. and
Election Day (US)	Fund and Mrs 1985.331
WEDNESDAY	5
THURSDAY	6
	NOV S M T
Full Moon	2 3 4 9 10 11
FRIDAY	7
	DEC S M T 1 2 7 8 9
saturday 8 sund	9 14 15 16 21 22 23 28 29 30

Remembrance Sunday (UK)

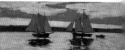

36-1910 ckerel Fleet at Sunset Mackerel Fleet at Sur cm (15 % x 37 ¾ in. ine Arts, Boston Zoë Oliver Sherma s. James J. Storrow,

EMBER

W T F S5 6 7 8 12 13 14 15 19 20 21 22 26 27 28 29

EMBER

WTFS 3 4 5 6 10 11 12 13 17 18 19 20 24 25 26 27 31

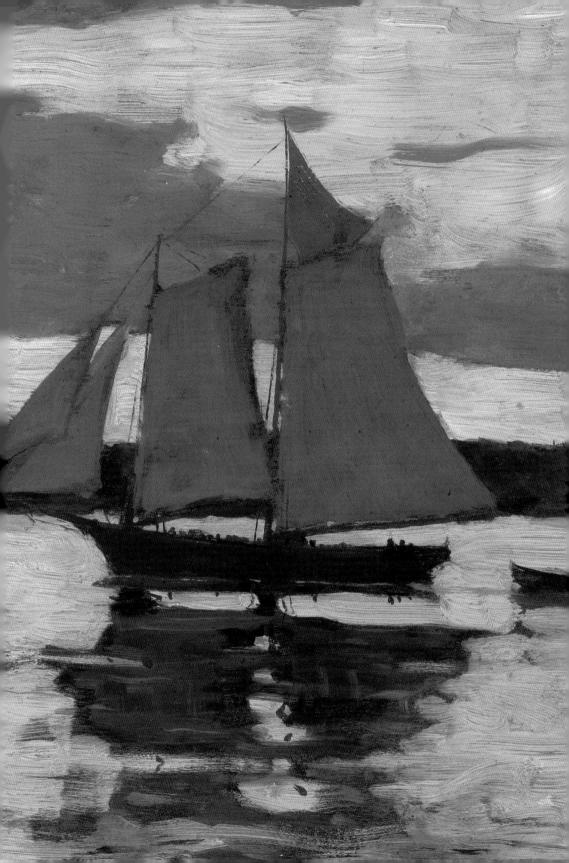

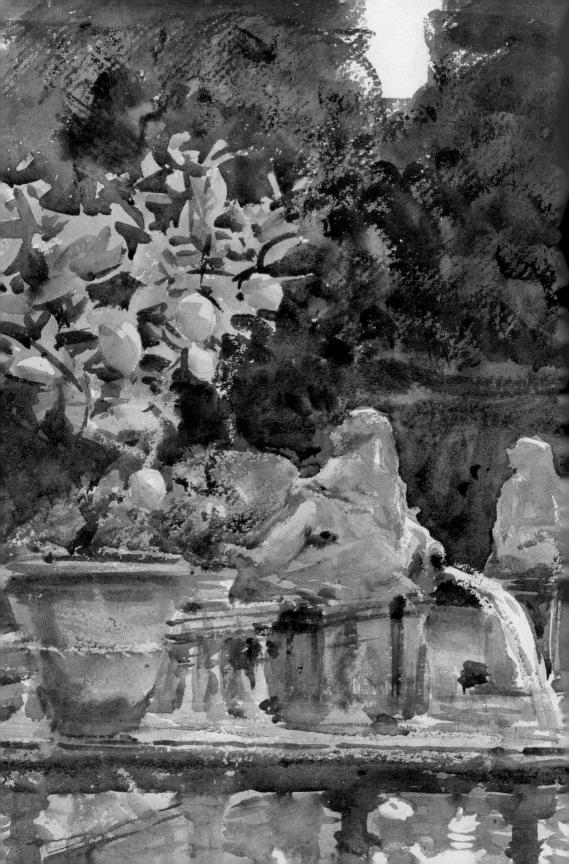

John Singer Sargent
American, 1856–1925
Villa di Marlia, Lucca: A Fountain
1910
Translucent watercolor,
with touches of opaque
watercolor and wax resist,
over graphite on paper
Sheet: 40.4 x 53.1 cm
(15 % x 20 % in.)
Museum of Fine Arts, Boston
The Hayden Collection—
Charles Henry Hayden Fund
12.233

NOVEMBER

S M T W T F S 1 1 2 3 4 5 6 7 8 9 10 11 12 13 14 15 16 17 18 19 20 21 22 23 24 25 26 27 28 29 30

DECEMBER

S M T W T F S 1 2 3 4 5 6 7 8 9 10 11 12 13 14 15 16 17 18 19 20 21 22 23 24 25 26 27 28 29 30 31

MONDAY		10
TUESDAY		11
Veterans Day (US)		
Remembrance Day (Cana	da)	
WEDNESDAY		12
		12
THURSDAY		1.0
		13
FRIDAY		
		14
SATURDAY	JF SUNDAY	
JATONDAT	15	16

	17
TUESDAY	18
WEDNESDAY	19
THURSDAY	NOVEMBER
FRIDAY	2 3 4 5 6 7 8 9 10 11 12 13 14 15 16 17 18 19 20 21 22 23 24 25 26 27 28 29 30 DECEMBER
SATURDAY 22 SUNDAY 2	S M T W T F S 1 2 3 4 5 6 7 8 9 10 11 12 13 14 15 16 17 18 19 20 21 22 23 24 25 26 27 28 29 30 31

24
25
26
27
28
30

NOVEMBER

S M T W T F S

1
2 3 4 5 6 7 8
9 10 11 12 13 14 15
16 17 18 19 20 21 22
23 24 25 26 27 28 29

DECEMBER

S M T W T F S

1 2 3 4 5 6

7 8 9 10 11 12 13

14 15 16 17 18 19 20

21 22 23 24 25 26 27

28 29 30 31

DECEMBER

Full Moon

MONDAY	1
TUESDAY	Henri Fantin-Latour French, 1836–1904 Flowers and Fruit on a Table 1865 Oil on canvas 60 x 73.3 cm (23 % x 28 % in. Museum of Fine Arts, Boston
WEDNESDAY	Bequest of John T. Spaulding 48.540
THURSDAY	DECEMBER 2014 S M T W T F S 1 2 3 4 5 6 7 8 9 10 11 12 13
FRIDAY	5 14 15 16 17 18 19 20 21 22 23 24 25 26 27 28 29 30 31 JANUARY 2015 S M T W T F S 1 2 3 4 5 6 7 8 9 10
SATURDAY 6 SUNE	7 11 12 13 14 15 16 17 18 19 20 21 22 23 24 25 26 27 28 29 30 31

DECEMBER

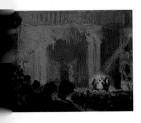

rthur Clifton Goodwin
merican, 1864–1929
he Spotlight
919
Dil on canvas
5.88 x 46.04 cm (14 ½ x 18 ½ in.)
Museum of Fine Arts, Boston
Bequest of John T. Spaulding
18.553

DECEMBER 2014

S M T W T F S 1 2 3 4 5 6 7 8 9 10 11 12 13 14 15 16 17 18 19 20 21 22 23 24 25 26 27 28 29 30 31

JANUARY 2015

S M T W T F S 1 2 3 4 5 6 7 8 9 10 11 12 13 14 15 16 17 18 19 20 21 22 23 24 25 26 27 28 29 30 31

MONDAY		8
TUESDAY		0
		9
WEDNESDAY	, 198	10
		10
Human Rights Day		
THURSDAY		11
		, 11
FRIDAY		12
		14
SATURDAY	12 SUNDAY	1.4
	13	14

DECEMBER

First Day of Winter

MONDAY V	Jood L	y bel	ieve i	22
Yew	5	birch		block
Cheen	veythice hince daffs ?(huness? egnus	lved (bulbs)	l ebore puss will fat	0.0
	5 flowe	1		
wednesday Spri Yello	9" ngfla v pur	vers ple/c	-bardf :rean	\hat{d} $\frac{24}{\sim}$
(, ,			
THURSDAY	hell	ebore	inz S	25
24°.	hell hae wall	ebore evestin Flowe	ris S	25
24°.	hell	ebore evestin Flowe	ris S	25
THURSDAY	hell hae wall	ebore evestin Flowe	s s iv poi	
THURSDAY	hell hae wall	ebore evestin Flowe	s s iv poi	25 Jagnus nted gu
THURSDAY Christmas FRIDAY	hell hav wall trel	ebore evestin Flowe	s s iv poi	25 Jagnus nted gu

DECEMBER 2014

S M T W T F S

1 2 3 4 5 6

7 8 9 10 11 12 13

14 15 16 17 18 19 20

21 22 23 24 25 26 27

28 29 30 31

JANUARY 2015 S M T W T F S

4 5 6 7 8 9 10 11 12 13 14 15 16 17 18 19 20 21 22 23 24

25 26 27 28 29 30 31

1 2 3

DECEMBER '14 / JANUARY '15

B. Hayward (wreaths) MONDAY 01799586212 Bridgerd Gardens S.W. council -will ring back Berthe Morisot TUESDAY 30 French, 1841-1895 White Flowers in a Bowl 1885 Oil on canvas 46 x 55 cm (18 1/8 x 21 5/8 in.) Museum of Fine Arts, Boston Cambridge B. G Bequest of John T. Spaulding 48.581 01223 336 265 WEDNESDAY 31 stopped touks pressure of hime - work all day at CBC RHS for speaker? **THURSDAY** 1 DECEMBER 2014 SMTWTFS 1 2 3 4 5 6 New Year's Day 7 8 9 10 11 12 13 14 15 16 17 18 19 20 21 22 23 24 25 26 27 FRIDAY 2 28 29 30 31 JANUARY 2015 SMTWTFS 4 5 6 7 8 9 10 11 12 13 14 15 16 17 18 19 20 21 22 23 24 SATURDAY SUNDAY 25 26 27 28 29 30 31

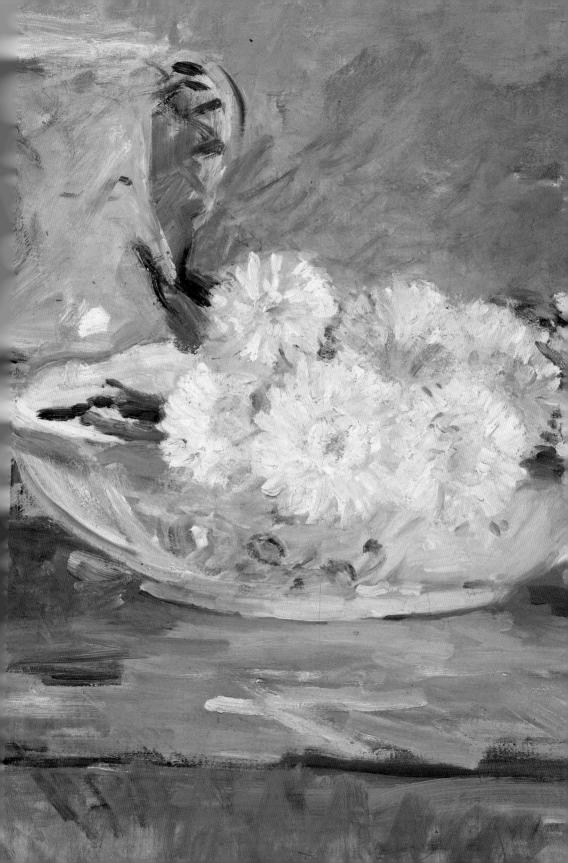

2014

JANUARY							
S	M	Τ	W	T	F	S	
			1	2	3	4	
5	6	7	8	9	10	11	
12	13	14	15	16	17	18	
19	20	21	22	23	24	25	
26	27	28	29	30	31		

FEBRUARY S M T W T F S 1 2 3 4 5 6 7 8 9 10 11 12 13 14 15 16 17 18 19 20 21 22 23 24 25 26 27 28

		MA	ARC	CH		
S	M	T	W	T	F	S
						1
2	3	4	5	6	7	8
9	10	11	12	13	14	15
16	17	18	19	20	21	22
23	24	25	26	27	28	29
30	31					
		I	111	V		

			AF	PRI	1		
(2	B.A		W		С	C
,)	111					
				2			
(5	7	8	9	10	11	12
1	3	14	15	16	17	18	19
2	0	21	22	23	24	25	26
2	7	28	29	30			

AUGUST

		N	/A	1		
S	M	T	W	T	F	S
				Ī	2	3
4	5	6	7	8	9	10
11	12	13	14	15	16	17
18	19	20	21	22	23	24
25	26	27	28	29	30	31

S M T W T F S 1 2 3 4 5 6 7 8 9 10 11 12 13 14 15 16 17 18 19 20 21 22 23 24 25 26 27 28 29 30

		J	UL'	Y		
S	M	Τ	W	T	F	S
		1	2	3	4	5
6	7	8	9	10	11	12
13	14	15	16	17	18	19
20	21	22	23	24	25	26
27	28	29	30	31		

S	M	T	W	T	F	S	
					1	2	
3	4	5	. 6	7	8	9	
10	11	12	13	14	15	16	
17	18	19	20	21	22	23	
24	25	26	27	28	29	30	
31							
	DE	ECI	ΕM	BE	R		
S	M	T	W	T	F	S	

SE	PT	ΕN	BB	ER	
M	T	W	T	F	S
1	2	3	4	5	6
8	9	10	11	12	13
15	16	17	18	19	20
22	23	24	25	26	27
29	30				
	M 1 8 15 22	M T 1 2 8 9 15 16	M T W 1 2 3 8 9 10 15 16 17 22 23 24	M T W T 1 2 3 4 8 9 10 11 15 16 17 18 22 23 24 25	SEPTEMBER M T W T F 1 2 3 4 5 8 9 10 11 12 15 16 17 18 19 22 23 24 25 26 29 30

	C	СТ	OE	BEF	?	
S	Μ	Τ	W	T	F	S
			1	2	3	4
5	6	7	8	9	10	11
12	13	14	15	16	17	18
19	20	21	22	23	24	25
26	27	28	29	30	31	

	N(NC	ΕM	ВЕ	R		
S	M	T	W	T	F	S	
						1	
2	3	4	5	6	7	8	
9	10	11	12	13	14	15	
16	17	18	19	20	21	22	
23	24	25	26	27	28	29	
30							

	DI	ECI	EΜ	BE	R	
S	M	T	W	T	F	S
	1	2	3	4	5	6
7	8	9	10	11	12	13
14	15	16	17	18	19	20
21	22	23	24	25	26	27
28	29	30	31			

2015

	J	AN	UA	(R)	1	
S	M	Τ	W	T	F	S
				1	2	3
4	5	6	7	8	9	10
11	12	13	14	15	16	17
18	19	20	21	22	23	24
25	26	27	28	29	30	31

	FI	EBI	RU	AR	Υ	
S	M	T	$ \mathbb{W} $	T	F	S
1	2	3	4	5	6	7
8	9	10	11	12	13	14
15	16	17	18	19	20	21
22	23	24	25	26	27	28

		MA	RC	Н		
S	M	Τ	W	T	F	S
1	2	3	4	5	6	7
8	9	10	11	12	13	14
15	16	17	18	19	20	21
22	23	24	25	26	27	28
29	30	3^1				

S	M	T	W	T	F	S
			1	2	3	4
5	6	7	8	9	10	11
12	13	14	15	16	17	18
19	20	21	22	23	24	25
26	27	28	29	30		

MAY										
S	Μ	T	W	T	F	S				
					1	2				
3	4	5	6	7	8	9				
10	11	12	13	14	15	16				
17	18	19	20	21	22	23				
24	25	26	27	28	29	30				
31										
	SEPTEMBER									

JUNE								
S	M	Τ	W	T	F	S		
	1	2	3	4	5	6		
7	8	9	10	11	12	13		
14	15	16	17	18	19	20		
21	22	23	24	25	26	27		
28	29	30						

JULY								
S	M	T	W	T	F	S		
			1	2	3	4		
5	6	7	8	9	10	11		
12	13	14	15	16	17	18		
19	20	21	22	23	24	25		
26	27	28	29	30	31			
		0.77						

AUGUST									
S	M	T	W	T	F	S			
						1			
2	3	4	5	6	7	8			
9	10	11	12	13	14	15			
16	17	18	19	20	21	22			
23	24	25	26	27	28	29			
30	31								
	DECEMBER								

	SEPTEMBER								
S	M	T	$ {\mathsf W} $	T	F	S			
		1	2	3	4	5			
6	7	8	9	10	11	12			
13	14	15	16	17	18	19			
20	21	22	23	24	25	26			
27	28	29	30						

OCTOBER								
S	M	T	W	Τ	F	S		
				1	2	3		
4	5	6	7	8	9	10		
11	12	13	14	15	16	17		
18	19	20	21	22	23	24		
25	26	27	28	29	30	31		

NOVEMBER								
S	Μ	Τ	W	T	F	S		
1	2	3	4	5	6	7		
8	9	10	11	12	13	14		
15	16	17	18	19	20	21		
22	23	24	25	26	27	28		
29	30							

				tur bee		
S	M	T	W	T	F	S
		1	2	3	4	5
6	7	8	9	10	11	12
			16			
20	21	22	23	24	25	26
27	28	29	30	31		